RÉFORME THÉATRALE

SUIVIE

DE L'ESQUISSE D'UN PROJET DE LOI

SUR LES THÉATRES,

PAR

HIPPOLYTE HOSTEIN.

Prix : 1 franc.

PARIS.
ALP. DESESSERTS, ÉDITEUR,
Passage des Panoramas, 38.

1848

RÉFORME THÉATRALE

SUIVIE

DE L'ESQUISSE D'UN PROJET DE LOI

SUR LES THÉATRES.

RÉFORME THÉATRALE

SUIVIE

DE L'ESQUISSE D'UN PROJET DE LOI

SUR LES THÉATRES,

PAR

HIPPOLYTE HOSTEIN.

Prix : 1 franc.

PARIS.
ALP. DESESSERTS, ÉDITEUR,
Passage des Panoramas, 58.

1848

RÉFORME THÉATRALE.

Les écrivains les plus distingués et les plus compétents de la presse périodique émettent chaque jour d'excellentes idées sur certaines réformes à introduire dans l'organisation administrative des théâtres.

Nous avons eu la pensée de réunir toutes ces réformes partiellement et paradoxalement indiquées, de les coordonner, et surtout de les rendre propres à l'application : chose essentielle, et dont peu de personnes s'occupent.

Ce travail, fruit d'une expérience déjà longue, emprunte peut-être quelque valeur de circonstance

à la discussion prochaine du projet de loi sur les théâtres.

§ I^{er}.

De l'Etat actuel des Théâtres.

La détresse persistante des entreprises théâtrales n'est pour personne ni un mystère ni un sujet d'étonnement.

Il était impossible que la grande commotion sociale de cette année n'eût pas un long retentissement dans l'industrie des théâtres; industrie qui, l'une des premières, se trouve en contact avec les classes aisées de la société.

Aussi, dans l'échelle hiérarchique des théâtres, ceux qui ont le plus souffert s'adressaient plus particulièrement aux classes riches.

Afin de se rapprocher davantage des classes moyennes, la plupart de ces théâtres ont baissé leurs tarifs; ils se sont démocratisés.

D'autres théâtres déjà populaires par leur situation, par leur genre et par le prix inférieur d'une certaine partie des places de leur salle, ont suivi cet exemple, mais seulement en ce qui concernait leurs places élevées; ils ont démocratisé ces places.

Ainsi, à l'heure qu'il est, les théâtres de Paris, presque sans aucune exception, ont introduit dans leurs tarifs l'élément démocratique.

Mais ils l'ont introduit avec cette arrière-pensée de l'abandonner dès que la société aurait complétement repris son calme et sa prospérité.

En effet, il est bien certain qu'en principe la diminution du prix des places est un moyen héroïque bon à employer pendant le temps des circonstances exceptionnelles qui le font naître; mais à la condition expresse que ce temps sera de courte durée; sous ce régime, tout équilibre entre les recettes et les dépenses est forcément détruit : les engagements de toute nature calculés en vue d'un certain chiffre de recettes, ne peuvent plus être satisfaits dès que le tarif amoindri du prix des places ne permet plus d'obtenir ces recettes, si bien que la ruine est généralement inévitable après une trop longue période d'abaissement dans le tarif normal du prix des places d'un théâtre.

D'acord, dira-t-on; mais cet abaissement des tarifs n'est que provisoire. La classe aisée va reprendre incessamment le chemin des théâtres, et ces entreprises pourront alors se replacer dans leurs conditions ordinaires d'exploitation et même de succès.

Nous ne partageons pas cette opinion. En admettant, ce que nous faisons sans peine, que la classe aisée, tout autant que les autres classes, abonde incessamment dans les théâtres, nous pensons que, au point de vue des recettes, l'affluence, si elle existe, aura un caractère essentiellement nouveau, celui de la *démocratisation pécuniaire* que nous indiquions tout à l'heure.

Une fois inauguré dans nos mœurs, dans nos dépenses de plaisirs, ce principe démocratique n'en sortira pas aussi promptement qu'on le pense.

En effet, la puissance de ce principe n'est pas une puissance de circonstance, provenant, par exemple, de l'état de gêne actuelle de presque toutes les bourses, et destinée à disparaître en même temps que la gêne. Non, c'est un principe réel, ayant en lui-même sa raison d'être et ses conditions de durée.

Il s'opère donc présentement, selon nous, une transformation théâtrale, sous le rapport des recettes.

Bien loin de pouvoir remonter incessamment aux tarifs anciens, nous estimons qu'avant peu, plusieurs théâtres, ce ne seront pas les moins sages, diminueront encore les prix de leurs places.

Nous savons bien qu'aujourd'hui peu d'entre eux seront de notre avis; mais l'avenir se chargera de justifier nos prévisions.

Ce principe nouveau de la démocratisation des recettes contient en germe tout le système des modifications administratives que les théâtres seront ultérieurement obligés d'appliquer à l'ensemble de leurs frais. Heureux ceux qui pourront au plus tôt établir l'équilibre entre leurs dépenses et entre les recettes résultant des nouveaux tarifs d'origine démocratique !

§ 2.

Que peut et que doit faire l'Etat pour les Théâtres.

Il ne se passe pas de jour qu'on ne s'adresse aux membres de l'autorité, en les sommant de tirer les théâtres de leur mauvaise situation.

Cette sommation est plus charitable que réfléchie. En effet, que peut l'autorité pour la prospérité directe des théâtres? Rien ou presque rien. Les causes de cette prospérité se trouvent exclusivement dans le bien-être général. Il est donc aussi injuste de demander au pouvoir, quel qu'il soit, un remède immédiat et souverain pour les théâtres, qu'il est impossible à l'autorité de trou-

ver ce remède autrement qu'en travaillant au bonheur de tous.

En temps de crise, l'État peut demander et obtenir des secours pour les théâtres; mais quel secours équivaut à de bonnes recettes?

Aussi sommes-nous obligés d'avouer que l'indemnité votée naguère avec tant de spontanéité et de dévouement par l'Assemblée nationale en faveur des théâtres, n'a pas été et n'a pu être complétement efficace. Nous sommes sûrs que les directeurs des théâtres de Paris, malgré leur profonde reconnaissance, ne nous démentiront pas.

Est-ce à dire cependant que l'État doive alors constamment voter des subsides pour les théâtres, et s'attacher à combler le vide des caisses théâtrales?

Personne ne songe à consacrer une semblable doctrine.

Et cependant, de deux choses l'une, ou bien les raisons éloquentes et généreuses qu'on a produites à la tribune en faveur des théâtres considérés comme établissements d'art, indispensables à l'éclat d'une grande cité, comme centres de travaux occupant des milliers de bras, et confinant à toutes les branches de l'industrie; ou bien toutes ces raisons étaient d'une vérité absolue, ou bien elles n'étaient que les formules brillantes, mais menson-

gères d'un artificieux plaidoyer. Repoussons tout de suite cette seconde hypothèse. Les raisons données étaient de bonnes raisons. Cela est prouvé par le vote de la Chambre, d'accord avec l'opinion publique.

Mais alors, ce qui a été vrai pour faire obtenir à chaque théâtre un subside de 20,000 francs en moyenne (1), doit être vrai aussi pour toutes les pénuries ultérieures des théâtres. Dès qu'ils souffriront, ils seront intéressants, et dignes de secours par les mêmes motifs qui les ont fait secourir une première fois. Cela est tellement logique, que s'il était possible qu'une assemblée législative se trouvât engagée par un vote précédent, surtout s'il était possible qu'il vînt dans la pensée des directeurs actuels des théâtres de Paris de réclamer encore des secours pécuniaires de l'État, quelle bonne raison de refus pourrait leur être opposée? Une seule, la raison qui fait qu'on ne donne pas deux fois de suite à la même infortune.

Il s'agit donc de bien préciser les obligations de l'État vis-à-vis des théâtres, et l'étendue de son intervention, soit morale, soit matérielle, dans les entreprises dramatiques.

(1) Nous ne parlons pas ici des grands théâtres subventionnés.

Les uns veulent que cette double intervention soit entière, absolue.

Commençons par examiner cette opinion.

Elle repose sur le principe de la nécessité, bien reconnue d'ailleurs, d'avoir constamment des théâtres ouverts dans Paris.

Si les théâtres sont nécessaires, dit-on, il faut assurer l'existence de chacun d'eux ; et attendu que ni les sociétés d'actionnaires, ni les capitaux d'un directeur, ni les recettes d'un théâtre, ne sont des garanties certaines d'existence et de durée pour une exploitation théâtrale, il faut que l'État, qui seul offre les garanties désirables, substitue son action à celle des administrations existantes; il faut, ajoute-t-on, que l'État exploite chaque théâtre, après avoir préalablement liquidé les intérêts engagés; ou même pour éviter une trop forte mise de fonds, il suffit que l'État fasse dès à présent des baux de théâtres pour continuer à ses risques et périls ceux qui existent, et qu'en attendant on s'empare immédiatement des entreprises dramatiques qui viendraient à tomber en déconfiture.

Ce projet, auquel on ne peut refuser une certaine logique dans la déduction du principe sur lequel il s'appuie, ne saurait être du goût de l'ad-

ministration, quelque disposée qu'elle soit à la centralisation en toutes choses.

D'ailleurs, outre les difficultés d'exécution d'un semblable projet, il rencontre un obstacle invincible dans le côté qui touche à la liberté de la pensée.

Imagine-t-on ce que deviendrait cette liberté, si tous les théâtres se trouvaient placés sous le régime de l'exploitation par le gouvernement?

Vous représentez-vous tous les journaux de Paris publiés par les membres du pouvoir?

Il faut donc abandonner le projet de l'exploitation de chaque théâtre par le gouvernement.

Cette chimère constitue le premier degré de l'intervention de l'État dans les affaires théâtrales.

Le second degré de cette intervention est la situation présente, situation vague, indécise, douteuse, dans laquelle le sentiment de la liberté est aux prises avec les traditions qui réglaient jadis les rapports des théâtres avec l'administration supérieure. Habitués à tout déférer au pouvoir, à tout tenir de lui, et cependant, jaloux de maintenir l'espèce d'émancipation dont l'aurore s'est levée pour eux, les théâtres sont tour à tour prêts ou à recourir à l'appui du gouvernement, ou à lui contester l'étendue de sa juridiction.

Sur ce terrain mouvant qu'il faut consolider par une bonne loi, essayons de fixer quelle doit être, selon nous, la part de l'autorité dans les choses théâtrales.

Cette part doit être purement administrative et nullement industrielle.

Nous entendons par intervention industrielle, celle qui consiste à établir sous le titre de *priviléges*, des concessions théâtrales, dont le genre et le nombre sont indéterminés, et n'ont de limites que l'arbitraire; à s'immiscer dans la question commerciale des théâtres; à créer aux directeurs des entraves qui ne profitent ni au gouvernement, ni aux acteurs, ni aux tiers intéressés dans ces entreprises; à forcer le directeur, s'il est heureux, de continuer quand même son exploitation, par les refus qu'on peut opposer à l'admission des successeurs qu'il présente; malheureux, à lui rendre le poids d'une faillite deux fois plus lourd en conférant immédiatement son privilége à un autre, et par conséquent en ôtant au directeur en déconfiture la ressource que possède tout commerçant failli, de reconstituer sa fortune à l'aide d'un concordat.

Voilà ce que nous appelons l'intervention industrielle de l'Etat dans les théâtres.

Quand on reconstruit les raisonnements qui ont présidé à toutes ces dispositions, on trouve, nous l'avouons franchement, de bonnes intentions et un désir sincère d'entourer l'exploitation des théâtres de toutes les garanties commmerciales désirables ; mais une fois engagé dans cette voie des *garanties commerciales*, on a été poussé par la logique du principe à amonceler les difficultés, et à créer pour tout directeur un cahier de charges qui l'entrave généralement dès le début, et qui, le jour où il succombe, ne laisse en réalité à ses créanciers et à l'administration qu'une garantie illusoire.

C'est qu'en effet, le principe actuel de la garantie commerciale du *cautionnement*, par exemple, réclamé par l'autorité est un principe faux dans son essence, inutile dans son application.

Pourquoi l'autorité demande-t-elle cette garantie commerciale aux directeurs de théâtres?

C'est parce qu'elle les choisit, et que les choisissant, elle est moralement responsable du sort de leur exploitation, tant vis-à-vis des acteurs que vis-à-vis des tiers qui ont privilége de second ordre sur le cautionnement.

Certes, les acteurs méritent les plus grands égards, ils sont dignes de toute la sollicitude possible; mais pourquoi cette garantie exceptionnelle

en leur faveur? L'autorité assure-t-elle les émoluments des milliers de peintres, sculpteurs, dessinateurs, etc., qui occupent aussi leur place dans le domaine des arts? L'autorité intervient-elle dans le paiement des appointements des écrivains attachés aux journaux ? Non; mais, dites-vous, le domaine de la peinture, de la sculpture et de la presse est libre; celui des théâtres ne l'est pas, l'exploitation des théâtres étant une exploitation privilégiée.

C'est le cas de se demander pourquoi cette industrie est privilégiée.

Supposons en effet que la liberté théâtrale soit proclamée, supposons que les directeurs et les acteurs ne forment plus deux catégories, l'une de mineurs en tutelle, l'autre de surintendants privilégiés; supposons qu'une troupe d'acteurs qui ne veut plus être exploitée, soit libre de s'exploiter elle-même dans le premier théâtre venu ; enfin, admettons que les droits soient déclarés égaux pour tous; alors quelle nécessité y a-t-il de maintenir le cautionnement sous prétexte de le consacrer à la garantie des appointements des artistes? Si les acteurs peuvent devenir directeurs, exigerez-vous qu'ils se garantissent à eux-mêmes par un cautionnement le service de leur propres appointements?

Ce n'est pas tout : nous avons dit que cette ga-

rantie était illusoire : quand, en effet, le cautionnement de 30,000 francs, généralement imposé aux directeurs des grands théâtres de Paris, a-t-il pu garantir en cas de mauvaises affaires le service intégral des appointements échus des artistes, ou les indemniser de la perte des apppointements à échoir ?

Ainsi donc, le cautionnement envisagé sous ce point de vue est inutile, parce qu'il est insuffisant; et d'un autre côté s'il était élevé au taux nécessaire pour couvrir toutes les éventualités d'une exploitation théâtrale, il n'y aurait pas en France une seule fortune qui voulût faire le cautionnement exigé.

Est-ce à dire qu'il ne faille réclamer aucune garantie pécuniaire des directeurs de théâtre? Loin de là; nous expliquerons tout à l'heure comment il faut entendre et pratiquer cette garantie.

Par toutes les raisons qui précèdent, nous repoussons de toutes nos forces l'intervention industrielle de l'État dans les théâtres ; ce genre d'intervention hérisse de difficultés les rapports entre les théâtres et l'administration supérieure, et laisse la porte constamment ouverte à tous les reproches d'abus concernant les concessions de priviléges.

En conséquence, nous demandons en attendant la promulgation d'une loi sur les théâtres, que l'autorité ait le courage de déclarer que l'industrie théâtrale est entièrement libre.

Remarquez-le bien : si cette industrie continue à être privilégiée, l'État lui doit aide, secours et subvention, non pas par exception, une seule fois, mais autant de fois et aussi long temps que durera ou se renouvellera la crise théâtrale.

Si cette industrie est privilégiée, l'autorité doit, dans les circonstances actuelles, éviter avec soin, aux théâtres existants, toute espèce de concurrence, au lieu d'autoriser des entreprises nouvelles qui peuvent bien ne pas être en rivalité de spectacles avec les anciens théâtres, mais qui seront à coup sûr avec eux en rivalité de spectateurs.

Si au contraire l'industrie est libre, l'autorité est désormais dégagée de toute responsabilité matérielle envers les théâtres, ou plutôt elle n'engagera cette responsabilité dans l'industrie dramatique qu'au même titre qu'elle l'engage envers les autres industries, qui toutes ont droit à des avantages égaux, à des libertés égales.

En résumé, l'autorité ne doit aux théâtres qu'une seule intervention, l'intervention adminis-

trative bien définie par une loi. L'urgence de cette loi n'est pas contestable.

§ 3.
De la liberté d'exploitation théâtrale.

L'article 1ᵉʳ de la loi sur les théâtres devrait, suivant notre opinion, consacrer le principe de la liberté d'exploitation théâtrale.

Nous entendons par là le droit qu'aurait tout citoyen français de créer un théâtre nouveau ou d'ouvrir un théâtre existant sans autre formalité à remplir qu'une déclaration contenant certains engagements et certaines réserves mentionnés aux premiers articles de notre esquisse de projet de loi (1).

L'arbitraire des *priviléges* est inconciliable :

1° Avec la dignité et la moralité de l'État ;

2° Avec les franchises de l'art dramatique ;

3° Avec la sécurité due aux titulaires des priviléges existant ; lesquels ne sont jamais assurés de n'être pas troublés dans leur propriété par de nouvelles concurrences théâtrales dont l'établissement, même inopportun, dépend de la seule volonté du pouvoir ;

(1) Voir page 49.

4° Avec l'émancipation des acteurs, qu'il n'est pas digne de laisser à l'état de mineurs incapables de gouverner librement leurs propres intérêts.

Voyons maintenant quelles sont les objections opposées communément à la liberté théâtrale. « Si chacun pouvait bâtir et ouvrir des théâtres, il y en aurait trop, dit-on, et ils se nuiraient mutuellement.

» Tous les genres seraient confondus.

» On jouerait la comédie chez les marchands de vins, et l'art dramatique dégénèrerait en tréteaux. » Tels sont les principaux arguments présentés contre l'établissement de la liberté théâtrale.

Reprenons la première objection : « *Si chacun avait la liberté d'ouvrir un théâtre, il y en aurait trop.* »

Pour quiconque connaît les choses, cette assertion n'est pas soutenable.

Ne semble-t-il pas que Paris pullule de capitalistes qui n'attendent que le moment où une loi consacrera la liberté du théâtre pour couvrir la ville d'établissements dramatiques?

L'argent raisonne mieux que cela. « Mais, dira-t-il, si je bâtis un théâtre *ici*, qui m'assure que demain il n'en viendra pas un *là ?* » Et les capitaux de s'abstenir de toute spéculation dramatique.

S'agit-il, au contraire, d'un privilége? Tout aus-

sitôt les capitaux sont amorcés. Un privilége, c'est-à-dire une feuille de papier recouverte de la signature du ministre de l'intérieur, sera bien souvent encore une traite tirée à vue sur certains spéculateurs qui bâtiront un théâtre, non pas en tant qu'œuvre d'art, mais en tant qu'exception, monopole, chose privilégiée.

Ah! voilà alors un autre inconvénient! allez-vous dire. — Sous la liberté des théâtres, la crainte extrême de la concurrence empêchera donc de trouver les moyens de construire un bel établissement dramatique, dont le besoin, dont les chances sérieuses de succès seraient démontrées? Rassurez-vous : un projet entouré de conditions sérieuses ne risquera jamais d'avorter faute de fonds. En revanche, la liberté théâtrale ruinera infailliblement tous les projets chimériques, sans consistance, ceux enfin qui ne reposent que sur l'appât d'un privilége.

Si encore le chiffre de ces priviléges était irrévocablement déterminé; si, une fois établi, ce chiffre ne pouvait jamais être outrepassé, on comprendrait que, malgré ses inconvénients, le régime du monopole fût au moins une garantie pour les titulaires des priviléges existants; mais il n'en est pas ainsi: La liberté du théâtre, qui n'existe

pas pour les citoyens, existe pour le ministre. En effet, ne peut-il pas signer autant de priviléges nouveaux qu'il-le veut? Mais il ne le voudra pas, dites-vous. Sans prétendre incriminer les intentions de personne, qui oserait garantir cette modération? Comptez-vous pour rien les influences, les réclamations incessantes des solliciteurs? L'accroissement des priviléges, repoussé par un ministre, sera-t-il défendu par un autre avec la même rigueur? Dans ce moment même, dans ce moment où chaque exploitation dramatique est aux prises avec les plus graves difficultés; dans ce moment où l'Assemblée nationale vient de charger le budget de près d'un million en faveur des théâtres existants; n'est-ce pas dans ce moment qu'une nouvelle autorisation de spectacle vient d'être accordée?

Les directeurs devraient protester, nous dit-on.

Protester ! — Mais n'y a-t-il pas à craindre qu'on ne leur objecte qu'ils sont eux-mêmes le produit de la faveur? qu'ils ne peuvent s'opposer à ce que d'autres obtiennent une prérogative semblable à la leur? que l'autorité, en leur octroyant des priviléges, ne s'est pas obligée à n'en point donner de nouveaux? enfin, qu'ils peuvent tout au plus faire observer dans une simple requête, que le moment

est mal choisi pour accorder une nouvelle autorisation de spectacle ?

Proclamez donc, croyez-nous, la liberté théâtrale qui laissera exclusivement au bon sens des spéculateurs le soin de décider s'il faut ouvrir un spectacle de plus, précisément à l'heure où tous ceux qui existent ne sont pas sûrs de rester ouverts.

C'est qu'en effet ce qui peut protéger les théâtres contre la concurrence, ce n'est pas l'arbitraire; puisqu'il crée lui-même les concurrences et qu'on ne peut jamais être assuré qu'il ne sera pas poussé à choisir pour les créer, le pire instant, l'instant de la misère, l'instant de la ruine. Ce qui protégera les théâtres, c'est ou *la liberté théâtrale*, ou bien *une loi limitant le nombre des théâtres au chiffre de ceux qui existent en ce moment*. — Mais nous préférons la liberté théâtrale. Que si, dans l'état de liberté, des théâtres nouveaux se créent, ils auront, du moins, fait reposer leur avenir sur des projets mûrement étudiés, sur de nouvelles combinaisons dramatiques intéressantes pour l'art ou pour les plaisirs du public.

Enfin, si malgré nos prévisions, il s'élevait, en raison de la liberté, un trop grand nombre d'établissements dramatiques; s'ils se ruinaient mutuel-

lement, il ne faudrait rien en conclure contre le principe même de la liberté théâtrale.

Toute émancipation récente est accompagnée de désordre; mais l'équilibre se rétablit promptement, car l'équilibre est la providence des choses matérielles, comme l'ordre et la raison sont la providence des choses morales.

Cependant, nous répondra-t-on, envisagez le nombre des faillites théâtrales qu'entraînerait votre pernicieuse liberté !

Les faillites ! Eh ! mon Dieu, êtes-vous bien assurés de les empêcher, même sans la liberté théâtrale ?

Et puis, après tout, que vous importe ? Vous préoccupez-vous aussi des faillites que fait le commerce, lorsque, par suite de ces engouements subits qu'on signale sans les expliquer, il se crée dans de certaines branches d'industries (comme dans le commerce des nouveautés, par exemple) des concurrences tellement nombreuses, qu'au bout de quelque temps on constate dans ces industries des déconfitures multipliées ?

Mais ces désastres sont commerciaux, objecterez-vous, et l'art n'y est pas intéressé comme il l'est dans les questions de théâtres.

En quoi donc est-il question de l'art dans les

déconfitures théâtrales? Un directeur n'a-t-il pas deux faces, l'une intérieure, administrative, commerciale, qu'il livre à ses créanciers et au tribunal consulaire; l'autre, dramatique, artistique, tournée seulement vers le public et qui n'a aucun contact apparent avec la première?

M. Harel donnait un excellent répertoire à la Porte-Saint-Martin, au moment même où ce fertile génie, à bout de ressources, avait inventé une machine pour se dérober à ses créanciers en disparaissant dans les dessous de son théâtre.

M. Anténor Joly affichait des chefs-d'œuvre la veille de la fermeture de son théâtre de la Renaissance.

Cessons donc, s'il se peut, l'éternelle reproduction des lieux communs.

Quand donc se pénétrera-t-on de cette vérité que, sous le rapport des recettes, un théâtre est un jeu, une spéculation à la hausse et à la baisse, une loterie, enfin, avec tout le désordre du jeu, toute l'incertitude de la hausse, tout l'imprévu de la loterie? Or, autant vaudrait essayer de réglementer les chances du jeu, celles de la bourse, celles de la loterie, que de prétendre astreindre le côté financier des théâtres aux rigoureuses prévisions d'un commerce régulier.

Les deux autres objections contre la liberté théâtrale ne sont pas plus fondées que la première.

« *La liberté des théâtres produirait la dégradation de l'art ; on verrait le théâtre chez les marchands de vin.* »

Pour réfuter cet argument, prenons une comparaison. La liberté d'imprimer toute espèce de livres a-t-elle dégradé la saine littérature ? Non vraiment, elle a seulement dégradé la littérature malsaine.

Il en est de même des théâtres. Les grands sont-ils moins grands parce qu'il en existe de très-petits, de très-infimes ? Les bons théâtres seront-ils dégradés parce qu'au-dessous même des théâtres infimes, il y aura des cabarets où l'on jouera un semblant de comédie ? Non, en vérité ; d'ailleurs ces endroits ne sont pas des théâtres, et nous ne discutons ici que la loi concernant les théâtres, non les mesures concernant les cabarets. Nous demandons la liberté de l'art dramatique, non la liberté du marchand de vin (1).

Au surplus, si la scène dramatique du cabaret ne fait pas trop de bruit, si elle ne gêne pas les voisins, si elle ne scandalise pas les buveurs, nous sommes tentés de réclamer pour elle le bénéfice de

(1) Voir Art. xiv, page 51, la réglementation concernant les Théâtres forains.

la liberté, attendu qu'il n'est si mauvaise littérature qui ne renferme encore beaucoup plus de français et d'esprit qu'il ne s'en débite au cabaret. Il vaudrait mieux écouter, là, une méchante scène dramatique que de se quereller et de se battre.

Reste donc la question du mélange et de la confusion possible des genres, au cas de liberté théâtrale.

« Prenez garde de laisser tous les théâtres nouveaux aborder tour à tour sans ordre et sans frein le genre du vaudeville, celui du drame, de l'opéra-comique, du mimodrame, etc. Ce serait un véritable chaos. »

Ah! voilà une objection véritable : mais on peut la résoudre.

Tout citoyen sera libre de fonder un théâtre nouveau ou d'exploiter un des théâtres existants, à la condition de mentionner, dans sa déclaration au ministre de l'intérieur, le genre spécial qu'il désire exploiter. Il sera tenu de conserver ce genre pendant un laps de temps déterminé, et de l'imposer à ses successeurs ou ayants-cause.

Les genres seraient classés ainsi qu'il suit :

1° Opéra-comique.

2° Vaudevilles et comédies légères, avec airs nouveaux, en 1, 2 ou 3 actes, mélangés d'airs connus.

3° Drames en 1, 2, 3, 4 et 5 actes, en prose et en vers, féeries; vaudeville ou comédies en un seul acte; ballet, à la condition d'être intercalé dans les pièces.

4° Mimodrames militaires; grandes féeries; pièces à grand spectacle; ballets formant corps de pièce.

Est exclu du choix laissé aux directeurs le genre appartenant au Grand-Opéra, celui de la Comédie-Française; sont également interdits à tous théâtres anciens ou nouveaux, si ce n'est une fois exceptionnellement et pour des représentations à bénéfice, les répertoires de ces deux théâtres, celui de l'Odéon et celui de l'Opéra-Comique.

A l'aide de ces dispositions on ôtera aux théâtres la possibilité de changer à chaque instant de genre, sans que cela soit le moins du monde incompatible avec l'état de liberté.

Enfin, nul ne pourra ouvrir un théâtre sans verser au préalable un cautionnement dont nous allons préciser la destination.

§ 4.

Du Cautionnement à fournir par les Directeurs de Théâtres.

Le cautionnement actuel repose sur le principe

de la garantie réclamée par l'État en faveur des artistes, employés, etc.

Nous avons déjà expliqué nos raisons contre cette garantie. Dans l'état de liberté théâtrale, c'est à un autre principe que celui d'un intérêt privé qu'il faut demander la raison du cautionnement. Ce principe nous semble être le même que celui qui soumet en ce moment la presse périodique au versement d'un cautionnement.

L'assimilation entre un éditeur responsable de journal et un éditeur responsable de théâtre est plus complète qu'on ne le croit peut-être au premier abord. Journaliste ou directeur, c'est de la production de la pensée que chacun d'eux s'occupe. Des deux côtés la publicité est quotidienne ou périodique : la contagion de la pensée existe des deux côtés. Là des lecteurs, ici des spectateurs. Impression de lecture ou impression de représentation; le but est le même : les moyens seuls diffèrent.

Cette parité qui s'étend assez loin, surtout dans le côté philosophique de la question, permet d'appliquer aux théâtres les règles nouvelles qui régissent la presse.

De même que dans la presse libre le cautionnement est la garantie de la société; de même dans le théâtre devenu libre, c'est à la société que le

cautionnement des directeurs doit servir de garantie. Bien plus : les chiffres de ce cautionnement peuvent être fixés, pour les théâtres, suivant une échelle de proportion analogue à celle des chiffres exigés pour la presse.

Un journal quotidien paie 24,000 francs.

Un théâtre quotidien paiera 12,000 fr., et ainsi de suite en tenant compte aux théâtres de la différence qui existe entre eux et les journaux sous le rapport de l'importance politique. A ce compte l'Opéra, qui ne joue que trois fois par semaine, paierait moins de cautionnement que le plus petit théâtre quotidien de Paris?—Non; par la raison que l'Opéra et les théâtres subventionnés ne peuvent être compris sous le régime de la liberté théâtrale. Il doit nécessairement exister pour eux une législation spéciale dont nousp arlerons.

On objectera peut-être qu'un grand théâtre quotidien, pouvant contenir beaucoup de monde, ne paiera pas plus qu'un petit théâtre quotidien contenant peu de spectateurs.

Nous répondrons que dans le décret actuel un petit journal paraissant tous les jours, avec peu d'abonnés, ne paie pas moins de cautionnement qu'un grand journal quotidien, ayant 50 mille souscripteurs : cette disposition, qui impose à

la presse quotidienne une obligation fixe et immuable est bien préférable à la règle variable d'un cautionnement s'élevant progressivement avec le chiffre des abonnés. Le cautionnement du théâtre, ainsi conçu, devient une conséquence directe de la liberté théâtrale. Tout droit correspond pour ainsi dire à un devoir. Le droit d'ouvrir librement un théâtre entraîne aussi le devoir de déposer une garantie pécuniaire qui puisse, en cas d'infraction prévue, s'ajouter à la garantie personnelle que tout éditeur de théâtre présentera, comme la présente l'éditeur responsable d'un journal.

Maintenant, dans quel cas cette double garantie peut-elle être réclamée?

La réponse à cette question se trouve dans le paragraphe relatif à la censure.

§ 5.

De la Censure.

Sous le régime de la liberté théâtrale, et d'ailleurs, les lois de septembre étant abolies, la censure préventive ou préalable de la pensée ne saurait être rétablie, sous aucune forme, ni sous aucune dénomination.

Cependant comme la société ne peut rester

désarmée, et comme le mot liberté ne saurait être synonyme du mot licence, pas plus en matière de théâtre qu'en matière de presse, comme enfin l'exercice de la liberté engage positivement la responsabilité de celui qui use de cette liberté, il est juste qu'au cas d'infractions à l'ordre ou à la morale, la responsabilité des directeurs ou des auteurs dramatiques soit engagée au même titre que la liberté de la presse engage la responsabilité des gérants et des écrivains.

Voilà pourquoi la garantie du cautionnement est nécessaire.

Il faut que le directeur de théâtre et l'auteur dramatique puissent en toute liberté se rendre coupables d'un délit, si tel est leur bon plaisir; mais aussi il faut qu'ils aient à en rendre compte devant les tribunaux, et s'ils sont condamnés, il faut qu'ils paient de leur liberté et de leur argent le préjudice causé. Quoi! direz-vous? vous voulez qu'un directeur de théâtre, un auteur dramatique soient exposés à être traduits en cour d'assises? — Eh! mon Dieu! pourquoi pas? cela étonne parce que c'est chose nouvelle.

Est-ce donc trop de payer au prix d'une mise en accusation d'où l'on peut sortir acquitté, le droit d'exprimer librement sa pensée?

Après y avoir bien réfléchi, nos confrères seront de cet avis : ils ne voudront pas justifier les insinuations qui nous reprochent aujourd'hui de préférer, au régime d'une liberté sincère mais responsable, le régime hypocrite d'une censure dont nous sommes accusés d'avoir fait sonner bien haut les sévérités bénévoles, afin de rehausser de tout le mérite du fruit défendu la saveur de certaines licences banales ou de mauvais goût?

Nous n'hésitons pas à prier nos confrères de s'unir, afin de réclamer la liberté de la pensée, avec toutes ses conséquences, fût-ce même celle du jury.

Cette menace, en même temps qu'elle sera le péril, sera aussi la dignité de nos théâtres.

Nous répondrons tout à l'heure aux objections. Achevons, quant à présent, l'exposé de notre principe.

La liberté de la pensée doit être égale sur toutes les tribunes; seulement elle ne saurait être égale dans ses manifestations diverses; or, comme la manifestation de la pensée dans un journal n'est pas semblable à la manifestation de la pensée sur un théâtre, l'analogie cesse d'exister ici, et un nouvel ordre d'idées se présente à propos de la traduction théâtrale de la pensée.

Le théâtre a de plus que le journal, le côté maté-

riel du spectacle. Dans le journal l'idée est imprimée, elle est muette ; sur la scène elle est colorée, vivante ; dans le journal elle est circonscrite ; au théâtre l'idée ajoute à sa propre traduction, la traduction de la mise en scène qui la développe et la rehausse. Enfin, dans le journal l'idée se communique isolément, individuellement aux lecteurs; au théâtre elle a, par cette même mise en scène, le bénéfice d'une action, d'une contagion directe sur un certain nombre d'hommes réunis.

Il y a donc une distinction essentielle à faire entre la pensée écrite d'une œuvre dramatique, et la traduction matérielle, c'est-à-dire la mise en scène de cette pensée.

Autant la pièce manuscrite doit être inviolable, autant la mise en scène peut et doit être contrôlée.

Si le langage de la pièce est peu chaste, la délicatesse de l'auditeur en souffrira sans nul doute. Mais si la mise en scène est impudique, l'offense causée à la vue sera mille fois plus grave que celle causée à l'oreille.

Si la pensée est violente, l'esprit du spectateur pourra en recevoir une excitation quelconque, cela est vrai ; mais c'est précisément dans le droit de produire cette impression que réside la liberté de la pensée. Au contraire, la provocation matérielle

d'une mise en scène dépourvue de contrôle outrepasse évidemment les bornes de la liberté permise. Si donc nous demandons qu'il n'y ait point de censure préalable pour les manuscrits, sous quelque forme, sous quelque prétexte que ce soit, nous comprenons parfaitement que l'autorité fasse surveiller par un agent spécial la mise en scène de chaque pièce.

Peut-être y a-t-il dans cette distinction entre le manuscrit d'une pièce et sa mise en scène un aperçu nouveau qui permet à la fois de donner légitime satisfaction et à l'auteur et à l'autorité, dont les journalistes même les plus radicaux n'ont jamais entendu méconnaître les droits. Seulement on n'avait pas jusqu'ici trouvé le moyen de limiter clairement ces droits.

En 1831, M. de Montalivet avait conçu le projet de rendre les théâtres justiciables des tribunaux; mais, outre que son projet était entouré d'un luxe prodigieux de formalités, outre qu'il consacrait une pénalité extrêmement sévère, il avait l'inconvénient d'incriminer et de déférer aux tribunaux non pas une pièce manuscrite, mais bien toute la représentation théâtrale de cette pièce.

Or, on a fait observer fort judicieusement qu'il n'était guère possible d'offrir une représentation

aux jurés, afin qu'il pussent établir leurs convictions en connaissance de cause.

Cette impossibilité devait, à elle seule, faire abandonner le projet. Aucune loi ne fut votée.

Mais aussi quel fut le résultat de l'absence de toute législation précise sur les théâtres ?

Ce fut l'établissement d'une censure complète. Cela devait-être. Là où la loi manque, l'arbitraire vient. Réclamons donc la loi, car quelle qu'elle soit, elle vaudra mieux que les dangers possibles de l'arbitraire. Seulement, essayons d'indiquer par avance à l'autorité quelle pourrait être son action en matière de censure. Faute de lui faire une part suffisante, faute de lui abandonner l'investigation sur la partie matérielle de la liberté de la pensée, prenons garde que la loi soit amenée à confisquer la pensée même, et la liberté tout entière.

En ce qui regarde l'application, notre projet ne présente véritablement point de difficultés.

Du moment où la mise en scène, c'est-à-dire la représentation de la pièce, est soumise à l'autorisation d'agents spéciaux, que reste-t-il à déférer au jury ? Une brochure, un manuscrit dénué de tout appareil théâtral. C'est une question de presse pure et simple.

Maintenant les agens de surveillance seront-ils

choisis et nommés directement par le ministre? ou bien seront-ils le produit d'une élection faite par les auteurs dramatiques et par les journalistes?

La création d'un jury artistique a séduit des esprits généreux et chevaleresques : mais ont-ils bien réfléchi à l'impossibilité de faire fonctionner ce jury tous les jours et pour chaque pièce dans tous les théâtres, depuis le plus grand jusqu'au plus petit?

Obtient-on jamais d'une commission officieuse et gratuite l'assiduité nécessaire?

Si cette commission est rétribuée, beaucoup de membres élus refuseront d'en faire partie. Ceux qui resteront, perdront à l'instant même, avec leur liberté, leur caractère artistique; ils ne seront plus que de simples inspecteurs ayant une ressemblance parfaite avec ceux que le ministre désignerait administrativement.

Et puis enfin, une commission ne pourrait être que consultative et non juridique.

Un auteur récalcitrant serait toujours libre d'en appeler du jury artistique aux tribunaux compétents.

On aurait donc inutilement compliqué la question de la censure par la création d'une commission mixte.

Encore une fois, ces idées sont très-séduisantes en théorie. La pratique les repousse, en regrettant de ne pouvoir les appliquer.

Voici maintenant quelques objections :

Exposera-t-on un théâtre qui aura fait de grands frais pour une pièce, à voir cette pièce suspendue jusqu'à l'issue d'un arrêt de cour d'assises? Une censure préalable, qui aurait prévenu à temps le directeur de ne pas monter cet ouvrage, ne lui eût-elle pas, en pareille occasion, rendu un vrai service ?

Mais, d'abord, il y a entre les décisions de la censure et le renvoi en cour d'assises une notable différence.

Le premier procédé interdit tout net et définitivement la pièce ; par le second procédé, elle n'est que suspendue. Et même, dans ce dernier cas, il reste encore la chance d'un acquittement, lequel ne serait pas un médiocre triomphe.

Si encore, après avoir apposé son autorisation sur une pièce, la censure garantissait à cette pièce une existence dépourvue de toute inquiétude, de toute prohibition ultérieures! Mais la censure ne garantit rien ; son visa n'empêche pas le moins du monde que la pièce ne puisse être défendue dès le lendemain de sa première représentation, comme cela est arrivé pour *Vautrin*; ou même le soir de

la première représentation, au moment du lever du rideau, témoin le drame intitulé : *Il était une fois un Roi et une Reine*, au Théâtre de la Renaissance.

Sous le rapport de la sécurité, le système préventif de la censure n'offre donc pas un seul avantage de plus que la liberté de la pensée. Il est vrai qu'avec la censure, on n'est guère exposé à aller en cour d'assises; mais il est vrai aussi que le directeur court le risque de perdre son privilége, ce qui est encore plus dangereux peut-être que de perdre un procès devant le jury.

Enfin, comme dernière objection de quelque importance, on nous dit qu'il y a parfois dans les pièces certaines inconvenances de situation, ou certaines libertés de langage, qu'une censure préalable peut faire disparaître, et qui, toutes choquantes qu'elles soient, ne peuvent tomber sous l'appréciation du jury.

Et la censure du public, répondrons-nous, la comptez-vous donc pour rien?

Naguère, lorsqu'une pièce contenait quelque énormité scandaleuse, le public, qui savait que la censure avait dû passer par là, éprouvait un malin plaisir à la trouver en défaut. Le maître était pris; l'écolier riait. Mais aujourd'hui il ne doit plus y

avoir ni maître ni écolier; aujourd'hui il ne doit y avoir qu'un public ayant le caractère et les attributions d'un juge véritable, sérieux, libre de s'armer de tout son goût, de son exquise finesse, de son tact proverbial, pour décider en premier et en dernier ressort de tous les mérites de l'œuvre soumise à son appréciation. Laissez-le donc à l'œuvre, ce public : mieux que votre censure il fera justice ; il saura rendre ses plaisirs respectés et respectables. Bien plus, il s'intéressera d'un intérêt tout nouveau et plus vif aux solennités des premières représentations, lorsqu'il pourra y apporter l'ardeur du joueur qui tient lui-même ses cartes.

§ 6.

Du Droit des Pauvres.

Naguère, lorsqu'à la chambre des députés, un orateur, pénétré de la nécessité de faire amender le tarif de ce droit, exposait que les théâtres se ruinaient en payant chaque soir le *onzième* ou neuf pour cent de leurs recettes entre les mains de l'administration des indigents, tout aussitôt un autre orateur se levait, et se faisant l'avocat des pauvres,

il obtenait en leur nom, sans examen, sans discussion, un vote de pitié qui condamnait les théâtres au maintien de l'ancien impôt.

Espérons que notre assemblée législative saura se prémunir contre l'habileté de ce moyen oratoire qui, par une sorte de perfidie, met en relief, et comme intérêts contraires, l'intérêt des directeurs et celui des indigents.

Présentée ainsi, la question est à l'instant même décidée.

L'intérêt des directeurs paraît mesquin, sordide en face de celui des malheureux et des malades.

Cet antagonisme apparent entre la banquette du théâtre et le lit de l'hôpital donne même une sorte d'odieux aux réclamations du théâtre.

Et cependant, quoi de plus naturel que de demander la modification d'un impôt accablant? Les directeurs de théâtres méritent-ils le reproche de dureté parce que, convaincus comme ils le sont, que le public ne dispose que d'une certaine somme déterminée pour les plaisirs du spectacle, ils demandent à avoir, dans cette somme, la part nécessaire pour défrayer leurs entreprises et rétribuer les milliers de familles que ces entreprises font vivre? « Mais en augmentant leur part, les dire

teurs ne suppriment-ils pas celle des pauvres? » —
Supprimer, non; diminuer, oui.

Est-il défendu de ne donner, même aux pauvres, que la somme juste qu'on peut leur donner? l'Évangile prescrit l'*aumône*, non le *dépouillement*.

Or, l'impôt des hospices au taux actuel est moins un prélèvement qu'un dépouillement sur la somme totale annuellement consacrée par le public aux plaisirs du théâtre; c'est ce que nous démontrerons tout à l'heure.

Toutes les fois que les directeurs ont été appelés à produire leurs observations contre les rigueurs du droit des hospices, leur argumentation a presque toujours été dirigée contre la légalité de ce droit. C'était évidemment faire fausse route. Au point de vue de la légalité, la perception du droit des indigents est établie de la manière la plus claire, la plus incontestable (1). — Un autre raisonnement des directeurs est celui-ci : « Nous payons le droit des

(1) Cette perception résulte en effet des lois des 7 frimaire an V (27 novembre 1796), 2 floréal an V (20 avril 1797), 8 thermidor an V (26 juillet 1797), 2 frimaire an VI (22 novembre 1797), 19 fructidor an VI (5 septembre 1798), 6ᵉ jour complémentaire an VII (22 septembre 1799), 7 fructidor an VIII (25 avril 1800), 9 fructidor an IX (27 août 1801), 10 fructidor an X (6 août 1802), 10 thermidor an LX (29 juillet 1803), 30 thermidor an XII (18 août 1804), 8 fructidor an XII (26 août 1805), 21 août 1806, 2 novembre 1807 et 2 décembre 1809; et décret du directoire exécutif du 29 frimaire an V, qui rend les directeurs des théâtres percepteurs pour le compte des indigents.

hospices sur nos recettes ; or, le jour où nous faisons 400 fr. de recette, par exemple, nous perdons encore 900 fr. en moyenne ; et cependant sur nos 400 fr. nous donnons 36 fr. aux hospices. N'est-ce pas exorbitant ? Ne serait-il pas plus juste de ne faire payer l'impôt que sur la somme de recettes excédant les frais quotidiens ? »

Une perception de ce genre serait fort difficile à mettre en pratique ; mais d'ailleurs, l'administration des hospices répond par les arguments suivants :

« C'est à tort que les directeurs prétendent payer l'impôt sur les recettes à eux appartenant.

» En effet, si l'on se reporte à l'origine de cet impôt, on verra qu'il se payait à un bureau isolé de celui de l'administration théâtrale ; plus tard, afin d'éviter une complication désagréable aux directeurs, et sur leur demande, le prix du billet de spectacle et le prix de l'impôt des pauvres furent confondus dans une seule caisse, celle des directeurs, qui devinrent alors des percepteurs, tant pour leur propre compte que pour celui des hospices (1).

» C'est donc à tort que les directeurs croient

(1) Cela existe encore dans la ville d'Hières.

payer de leurs deniers l'impôt des pauvres; ce qu'ils considèrent comme un paiement n'est qu'une restitution; et c'est par l'oubli de l'origine des faits que les directeurs se sont habitués à considérer la part des pauvres mêlée à leurs recettes comme faisant une seule et même chose avec ces recettes.

» En résumé, c'est le public et non pas le directeur qui acquitte notre impôt, disent les hospices, et cela est si vrai, que si l'on nous y force, nous rétablirons l'organisation primitive de notre caisse particulière dans chaque théâtre, en laissant aux directeurs la liberté de recueillir dans la leur une recette à laquelle nous n'aurons alors plus rien à prétendre. »

Cette argumentation de l'administration des hospices est assez concluante. Il faut donc bien se garder de poser la discussion sur le terrain de la légalité de la perception, ni même invoquer l'intérêt qui s'attache aux administrations théâtrales, lorsqu'il arrive que l'impôt se prélève sur de mauvaises recettes. En droit, ces moyens ne sont pas sans réplique.

Ce qu'il faut examiner, c'est la pensée première qui a présidé à l'établissement de l'impôt; ce qu'il faut apprécier, ce sont les circonstances en raison desquelles cet impôt a été créé.

Or, la pensée de l'impôt est celle-ci : on a voulu que les plaisirs du public contribuassent à l'adoucissement du sort des malheureux. Rien de plus respectable que ce principe. Malgré le souci bien légitime de leurs intérêts, les directeurs sont les premiers à y adhérer de toutes leurs sympathies.

Mais si le principe de l'impôt est inviolable, en est-il de même du tarif de cet impôt ? Non assurément.

En effet, rien de plus variable qu'un tarif ; il peut et doit se modifier avec les circonstances.

Or, il faut se rendre compte de l'état des recettes et du nombre des théâtres existant à l'époque où l'impôt des hospices fut originairement créé au taux élevé du *onzième* des recettes.

Les théâtres étaient peu nombreux ; leurs frais étaient presque nuls ; mais aussi leurs recettes étaient si peu abondantes, que de 1796 à 1807 l'impôt des indigents ne produit annuellement que 200,000 fr. en moyenne. Il était naturel, il était logique de percevoir alors neuf pour cent ou le onzième des recettes, qui ne s'élevaient pas annuellement au-dessus de deux millions.

Mais à mesure que l'industrie théâtrale se développe, l'impôt des hospices s'accroît, et cet accroissement est si considérable que dans les

années qui viennent de s'écouler, il produit le chiffre énorme de *un million !*

Pendant cet intervalle, on voit les frais des théâtres atteindre et trop souvent dépasser le niveau de leurs recettes ; on voit les progrès de l'art dramatique exiger chaque jour de nouveaux sacrifices. Tout devient plus cher, matériaux, main-d'œuvre, appointements, droits d'auteurs. Pendant ce temps, qu'arrive-t-il au tarif de l'impôt des pauvres ? rien. — Au milieu de tout ce mouvement ascensionnel de la recette et surtout de la dépense, seul l'impôt reste stationnaire, en sorte que cet impôt, calculé pour être prélevé sur une recette annuelle de *deux millions* en moyenne, reste exactement le même lorsque la recette annuelle monte à *onze millions.*

Cette disproportion est flagrante d'injustice. Le seul moyen de la faire disparaître est de modifier le tarif du droit des pauvres en tenant compte de l'accroissement des recettes depuis sa création. — Mais quelle serait alors la quotité de l'abaissement proposé ? Nous devons faire observer que nous n'avons aucun mandat pour répondre : ce que nous allons dire est donc le résultat d'une impulsion toute personnelle.

Puisque, dans ces derniers temps, l'administra-

tion des hospices s'est déterminée (avec une bienveillante modération dont nous sommes heureux de lui adresser de publics remercîments, ainsi qu'à M. Thierry, directeur, — et à M. Mantoux, régisseur général, qui depuis près de quinze ans, apporte à l'exercice difficile de ses fonctions un esprit de conciliation vraiment remarquable); puisque l'administration s'est déterminée, disons-nous, à réduire momentanément, il est vrai, la perception des *huit neuvièmes*, c'est-à-dire *un pour cent* par chaque recette, au lieu de *neuf pour cent*, — ce précédent peut servir, à notre avis, de point de départ pour l'établissement de la nouvelle règle. Ainsi il nous semble qu'en fixant le tarif définitif *à cinq pour cent des recettes journalières*, au lieu *de neuf pour cent*, on aura pris une moyenne équitable, et de nature à concilier tous les intérêts.

Il ne faut pas perdre de vue, d'ailleurs, que les théâtres sont toujours en souffrance, et qu'un dégrèvement dans le tarif du droit des hospices ne sera pas seulement une assiette plus équitable de l'impôt; ce sera encore une mesure protectrice, destinée à compléter le bienfait du secours récemment accordé aux théâtres.

En effet, la remise de quatre pour cent sur les

recettes équivaudra à un subside annuel, voté en faveur de l'industrie dramatique.

A l'appui des chiffres que nous avons cités, nous offrons le tableau ci-joint des sommes progressives prélevées chaque année depuis 1807, au profit des indigents sur les recettes théâtrales. Ce tableau est authentique.

Années.	Total des recettes des Indigents.	Années.	Produit de l'impôt des Indigents.
1807	— 333.672. 58	1832	— 541.458. 63
1808	— 411.728. 89	1833	— 546.050. 36
1809	— 408.474. 38	1834	— 663.321. 13
1810	— 470.529. 91	1835	— 711.950. 04
1811	— 411.519. 51	1836	— 775.971. 40
1812	— 394.158. 07	1837	— 822.106. 85
1813	— 408.889. 13	1838	— 875.269. 53
1814	— 453.793. 10	1839	— 909.803. 57
1815	— 446.445. 46	1840	— 823.333. 85
1816	— 454.038. 40		
1817	— 464.643. 64	Craintes de la guerre.	
1818	— 469.533. 69	1841	— 890.898. 65
1819	— 491.058. 25	1842	— 874.726. 37
1820	— 452.454. 81	1843	— 925.217. 52
1821	— 557.120. 08	1844	— 1.001.810. 73
1822	— 564.741. 98		
1823	— 549.262. 47	Année d'exposition.	
1824	— 576.887. 66	1845	— 1 042.552. 12
1825	— 610.676. 36	1846	— 1.000.267. 26
1826	— 544.620. 04	1847	— 1.044.494. 01
1827	— 576.932. 99		
1828	— 570.045. 81		
1829	— 648.349. 95		
1830	— 626.469. 26		
Abonnement.			
1831	— 522.568. 72		
Abonnement et année du Choléra.			

L'année 1848, en calculant ce que les deux premiers mois de recettes ont donné pour les hospices, 100,000 en janvier et près de 100.000 en février, cette année eût produit la somme de 1.100.000 fr. pour les pauvres.

§ 7.

Des Théâtres nationaux.

Ici nous n'avons à entrer dans aucune discussion ; il s'agit d'une simple règlementation administrative.

Personne ne conteste la nécessité de maintenir le grand Opéra, la Comédie Française, l'Odéon et l'Opéra-Comique, en qualité de *théâtres nationaux.*

Ils ressortissent à la juridiction et administration spéciales du ministre de l'intérieur, et aucune des dispositions résultant de la liberté théâtrale ne les concerne. Toutefois ils seront soumis, comme les autres théâtres, aux stipulations nouvelles relatives à la censure ; mais, en ce qui regarde la responsabilité du directeur et la garantie du cautionnement, le ministre avisera par des dispositions spéciales insérées au cahier des charges.

Les genres respectifs des théâtres nationaux ne pourront être pris par aucune autre administration théâtrale, si ce n'est le genre de l'Opéra-Comique, que l'État subventionne moins à titre de *monument national* qu'à titre d'encouragement pour les progrès et la popularisation de ce genre d'art musical. Or, ce serait méconnaître le but même de l'encou-

ragement que de limiter la concurrence dans le genre de l'Opéra Comique.

Les répertoires anciens ou nouveaux des théâtres nationaux sont également interdits aux autres théâtres (sous toutes réserves des droits des auteurs vivants), si ce n'est exceptionnellement, par hasard, et à l'occasion de représentations extraordinaires ou à bénéfice.

§ 8.

Des Théâtres forains.

On a souvent exprimé la crainte de voir la liberté théâtrale, si elle était proclamée, faire descendre l'art dramatique à des proportions infimes et dégradantes.

Bien que nous ne partagions nullement cette appréhension, par les motifs exprimés plus haut, cependant il n'entre pas dans notre pensée d'étendre les garanties de liberté et d'émancipation que nous demandons pour l'art dramatique aux établissements dans lesquels l'art dramatique n'est plus, en quelque sorte, intéressé.

Que ces établissements auxquels nous donnons le titre générique de théâtres forains restent donc incessamment sous les yeux et même sous l'arbitraire de l'autorité; la dignité du véritable théâtre

n'a pas à se préoccuper de cet arbitraire, et, au contraire, l'intérêt bien compris de la société le réclame peut-être.

En conséquence, on pourrait appliquer à ces théâtres les dispositions réglementaires exprimées dans l'esquisse de notre projet de loi, à l'article *Théâtres forains*.

§ 9.

Des Théâtres de province.

Nous ne les mentionnons ici que pour mémoire. En effet, notre projet est celui d'une loi générale sur les théâtres, et non la discussion des mesures propres à améliorer la position particulière des administrations théâtrales.

Notre projet réclame pour l'industrie générale du théâtre en France la liberté sous certaines réserves; il demande l'affranchissement de la pensée des auteurs et un contrôle de censure simplement limité aux questions de mise en scène; enfin, ce projet établit la nécessité d'abaisser le taux du droit des hospices sur les recettes; voilà, si on les obtient, des concessions qui intéressent tous les théâtres en général.

Ceux de la province sont, il est vrai, dans un tel état de souffrance, qu'ils réclament des moyens

spéciaux d'allégement ; mais nous ne connaissons guère de loi qui puisse contenir ces moyens ; ils dépendent en grande partie des municipalités. C'est à elles qu'il appartient de prendre vis-à-vis de leurs théâtres le rôle que l'administration supérieure prend à Paris à l'égard des théâtres subventionnés. Ce conseil leur a mainte fois été donné, mais toujours inutilement.

Que les municipalités consultent l'organisation actuelle de la Comédie Française à Paris. Des sociétaires à appointements fixes et à parts proportionnelles, avec un directeur intéressé agissant dans les limites d'un budget déterminé, et sous le contrôle du ministre, qui sanctionne la répartition des fonds en cas de bénéfice, ou se charge, en cas de perte, de faire combler le déficit par un vote de l'Assemblée législative ; tel est le régime sur lequel la province devrait calquer toute son organisation théâtrale. Les conseils municipaux rempliraient en province l'office que l'Assemblée législative et le ministre remplissent à l'égard du Théâtre Français, à Paris.

De la sorte, le service des appointements serait constamment assuré ; les troupes seraient mieux composées ; leur répertoire serait plus attrayant, et par suite, il y aurait plus de dignité et plus de

succès, peut-être, dans les théâtres de province, qu'il n'y en a jamais eu jusqu'à présent.

Mais comme une loi générale ne peut règlementer tous les détails d'intérêts privés, et contraindre les municipalités à accepter une responsabilité qui les effraie parce qu'elles ne la comprennent pas bien, nous nous bornons, quant à présent, à déférer la question aux écrivains compétents, pour qu'ils en fassent l'objet de travaux consultatifs spéciaux.

§ 10.

Esquisse d'un projet de loi sur les Théâtres.

Tout ce qui précède peut être considéré comme un exposé de motifs servant d'introduction à notre esquisse de projet de loi.

Voici comment nous coordonnons les articles de ce projet.

Article premier.

Tout Français majeur, ayant justifié de ses droits civiques et de sa moralité, pourra librement exploiter dans toute la France un théâtre, soit déjà existant, soit nouveau, après une simple déclaration adressée, pour les théâtres de Paris, au ministre de l'intérieur et au préfet de police, et pour les départements, au maire de la localité, — et au préfet.

Art. II.

La déclaration mentionnera le genre de spectacle que le directeur se propose d'exploiter.

Il sera libre de choisir ce genre dans l'une des catégories

suivantes : 1° opéra-comique ; 2° vaudevilles et comédies légères en 1, 2 ou 3 actes, avec airs nouveaux mélangés d'airs connus; 3° drames en 1, 2, 3, 4 et 5 actes, en prose et en vers ; féeries, vaudeville ou comédies en un seul acte ; ballet à la condition d'être intercalé dans les pièces ; 4° mimodrames militaires ou autres, grandes féeries, pièces à évolutions, ballets formant corps de pièces à part.

Art. III.

Le directeur devra prendre l'engagement de ne changer de genre qu'après une période d'au moins cinq ans.

Art. IV.

Sont interdits aux directeurs des théâtres de Paris le genre du grand Opéra et celui de la Comédie Française.

Art. V.

Sont également interdits aux directeurs des théâtres de Paris les répertoires anciens ou nouveaux de ces deux théâtres, et, en outre, ceux de l'Odéon et de l'Opéra-Comique; le tout cependant sous la réserve du droit de propriété des auteurs dramatiques.

Art. VI.

Nul ne pourra édifier un théâtre nouveau sans se conformer aux prescriptions de voirie et de police concernant les constructions de ce genre, notamment en ce qui concerne les questions d'isolement.

Art. VII.

Tout théâtre nouveau ne pourra s'établir qu'à une distance de 500 mètres, en tous sens, de l'un des théâtres actuellement existants.

Art. VIII.

Les théâtres devront obéir à tous les arrêtés du préfet de police concernant la sécurité et le bon ordre publics.

Art. IX.

Le directeur sera solidairement responsable de toute infraction aux lois, commise dans son théâtre.

Art. X.

Ces infractions ne seront justiciables que du jury; mais l'autorité pourra d'office suspendre jusqu'à la décision des tribunaux compétents les représentations d'un ouvrage dramatique occasionnant du trouble ou du scandale.

La citation devant le jury devra être faite dans les trois jours de la suspension de l'ouvrage dramatique inculpé.

Art. XI.

Tout directeur de théâtre sera tenu au versement d'un cautionnement destiné à garantir les amendes qui pourraient être prononcées contre lui.

Ce cautionnement sera de 12,000 fr. pour les théâtres quotidiens; de 6,000 fr. pour les théâtres non quotidiens, mais jouant au moins trois fois par semaine; et de 2,000 fr. pour tout théâtre jouant moins de trois fois par semaine.

Les théâtres forains seront soumis à un cautionnement de 100 fr. au moins, et de 1,500 fr. au plus.

Art. XII.

La censure préalable est et demeure abolie pour les manuscrits des pièces de théâtre ; mais il est établi un contrôle de la mise en scène de chaque pièce nouvelle.

Ce contrôle sera exercé par une *Commission d'examen des mises en scène.*

Un membre de cette commission devra assister à l'une des répétitions générales de chaque pièce nouvelle.

Nulle pièce nouvelle ne pourra être représentée si la mise en scène n'est approuvée.

Art. XIII.

Le tarif du droit des pauvres est fixé pour les théâtres à

cinq pour cent de la recette brute de chaque représentation.

Pour les bals, concerts et autres divertissements publics, l'administration des hospices pourra traiter de gré à gré avec les entrepreneurs, sans que la perception puisse dépasser le taux de douze pour cent. (Le droit actuel est de douze 1/2.)

Art. XIV.

L'établissement et l'ouverture des théâtres forains sont et demeurent soumis à la permission de l'autorité, qui pourra les suspendre ou les interdire suivant que besoin sera.

Sont considérés comme théâtres forains, les spectacles d'animaux, de curiosités, d'équitation, de jongleurs, de paillasses parlants ou non parlants, les tréteaux en plein air, ou même les représentations dramatiques servant seulement d'annexes à d'autres industries, telles que jardins publics, casinos, bals, cafés ou redoutes.

Les théâtres forains seront soumis à la surveillance de la commission d'examen des mises en scène.

Art. XV.

Sont également soumis au régime de l'autorisation préalable les bals, jardins et concerts publics, et généralement tous autres lieux de divertissements autres que les théâtres proprement dits.

Dans tous les cas, les autorisations devront être renouvelées d'année en année.

Art. XVI.

Les dispositions de la présente loi, sauf celles de l'art. XII, ne sont pas applicables aux théâtres nationaux, qui sont : l'Opéra, la Comédie-Française, l'Odéon et l'Opéra-Comique. Ces théâtres continueront à être régis par des mesures spéciales émanant du ministère de l'intérieur.

Imprimerie Dondey-Dupré, rue Saint-Louis, 46, au Marais.

www.ingramcontent.com/pod-product-compliance
Lightning Source LLC
Chambersburg PA
CBHW071438220526
45469CB00004B/1574